SCHEGGE IN TESTA

Lucas Amandi

A TUTTI.

CONTENUTI

Ringraziamenti

Parte I	Manicomio	pag. 1
Intermezzi	Danza	pag. 43
Parte II	Maschere	pag. 53
Epilogo	Fantasma	pag. 83

RINGRAZIAMENTI

La testa regge ancora per un po', finché le pastiglie fanno effetto... poi crolla, e io con lei. Non c'ero mai riuscito a smettere di pensare, prima. Era una condanna! Restavo sveglio tutta la notte, sforzandomi di smetterla... di pensare. Pensare è sempre stato un problema. Ho provato anche a farla finita, per risolverlo, ma non ce l'ho fatta. Non mi sono rotto abbastanza... Per fortuna, altrimenti non avrei mai pubblicato queste foto.

Io non ho vissuto lì dentro, in quel manicomio, ma qui dentro. Sono entrambe delle gabbie: alcune hanno della gente intorno, qualcuno che passa e va; altre hanno la solitudine di molte voci nella testa, un solo interlocutore per la propria sana follia... però, ehi! Non c'è più spazio per il romanticismo, oggi. E neanche per la *saudade* e quello strano ricordo che piace dolga nella mente. In questo mondo tutti corrono e vanno di fretta da qualche parte.

Come negare che sia questa la normalità, per le strade? Ecco, allora, perché qualche foto stampata in un libro ricorda più d'un posto e riporta alla memoria le luci oscure di pochi anni fa... Ve le ricordate? C'eravamo tutti! A quel tempo si poteva parlare di tutto, senza saperlo davvero. C'erano sogni e c'era abbastanza immaginazione per viverli, anche se non erano reali. Sì, ok. Lo ripeto: erano sogni.

Lo spazio personale oggi viene preso prepotentemente in giro dai bulletti di quartiere che lo intimidiscono a suon di botte e scherzi pesanti, mentre lui affievolisce con noi intorno a deriderlo. Siamo diventati un mucchio di colletti bianchi che giustificano le paranoie con una firma. Abbiamo perso lo spazio, la prossemica, il linguaggio del corpo... ma oggi ringrazio la mente che me l'ha fatto riconquistare. Ringrazio quelle pastiglie con cui ho smesso di pensare, ma non di sognare.

Oggi vi chiedo – e lo chiedo a ognuno – di rivolgere un pensiero a chi era qui ieri, inascoltato e inespresso nel mondo, immaginando un futuro migliore, magari libero da farmaci e da definizioni per la mente. Parlo da persona ferita... e da idealista guarito.

FOTO

Lucas Amandi Parte I Manicomio

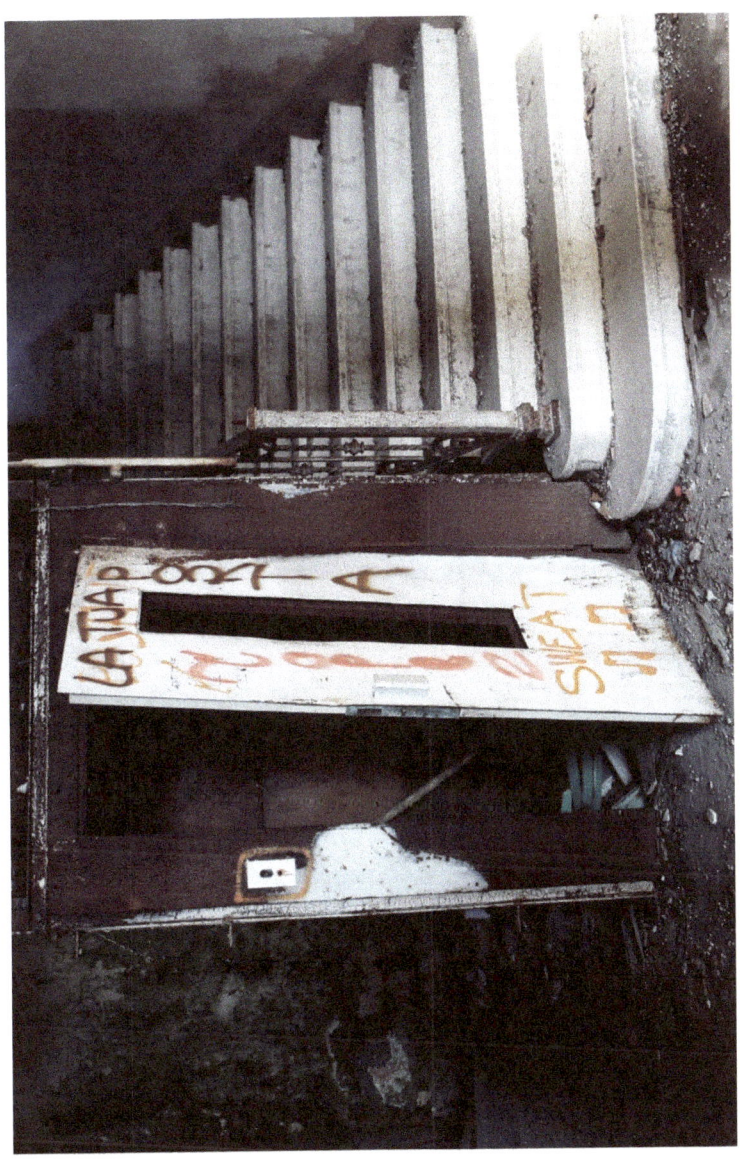

Porta al benessere ---
ce n'era una anche a Colonia, in Uruguay.

Sarà un ricordo piacevole
ad iniziare!

Lucas Amandi Parte I Manicomio

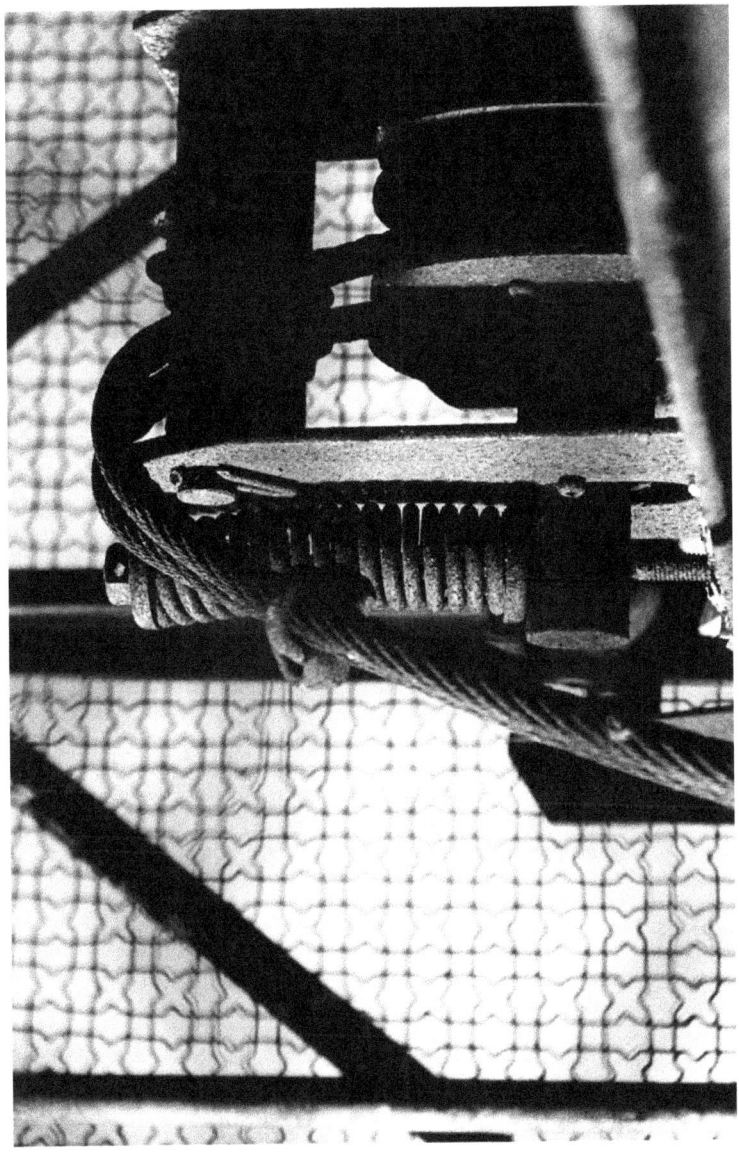

Lucas Amandi — Parte I — Manicomio

Molle e cavi pronti a scattare, altri allentati.

Chi si è mai sentito così?

Lucas Amandi Parte I Manicomio

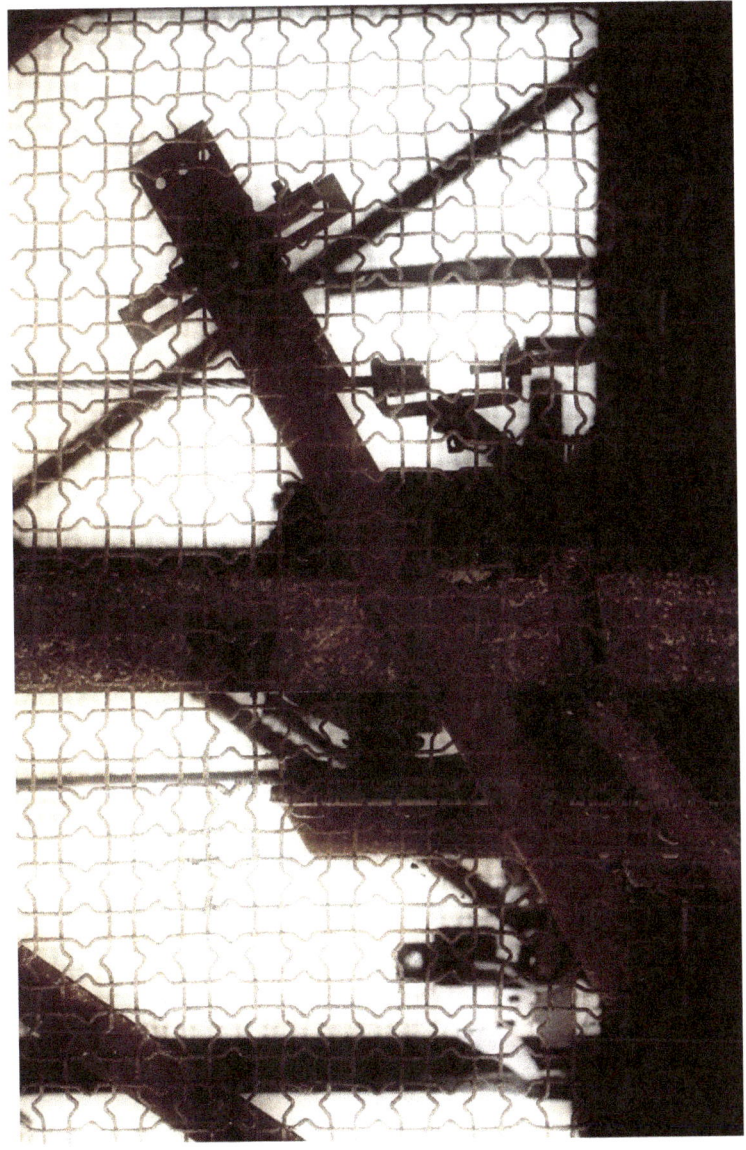

Un fantasma porta le cose
mentre i relitti prendono forma alle spalle.

C'è una rete
per me e lui(mew mele.

Lucas Amandi Parte I Manicomio

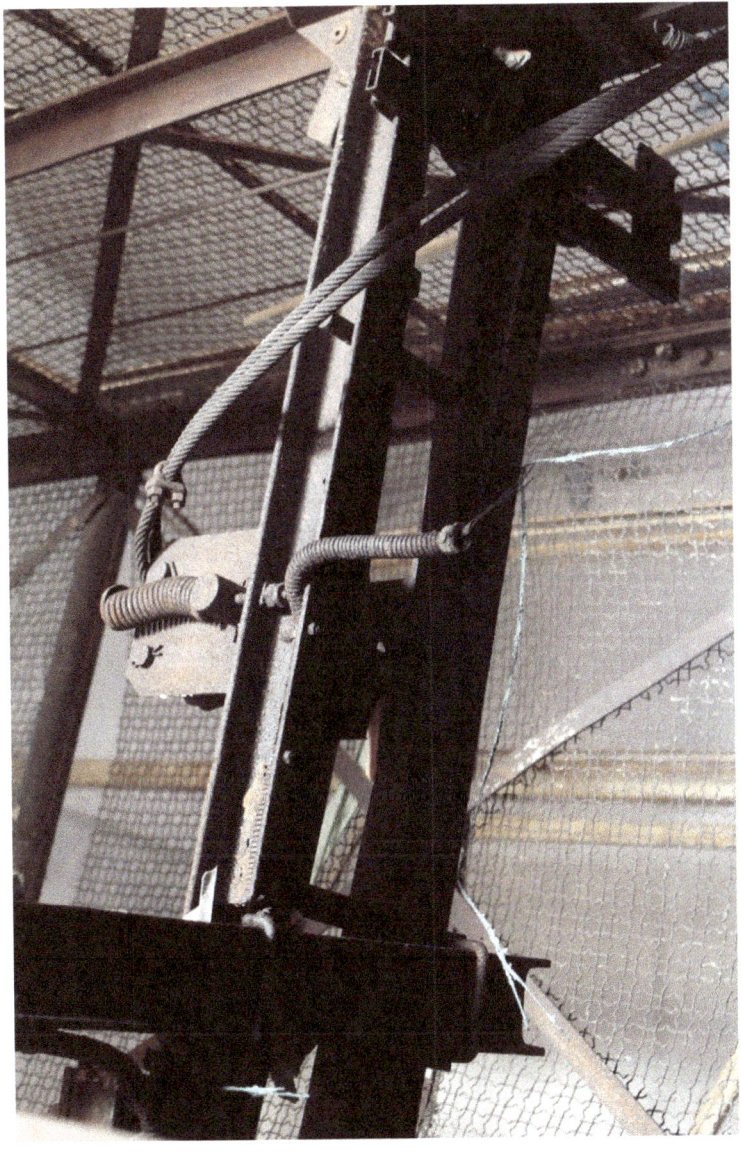

Lucas Amandi — Parte I — Manicomio

"Impiccati!" grida una voce.

Me ne l'ascolto, non più!

Quel caos si è spezzato da tempo.

Restano le spalle a sostenere il peso

delle teste.

Lucas Amandi Parte I Manicomio

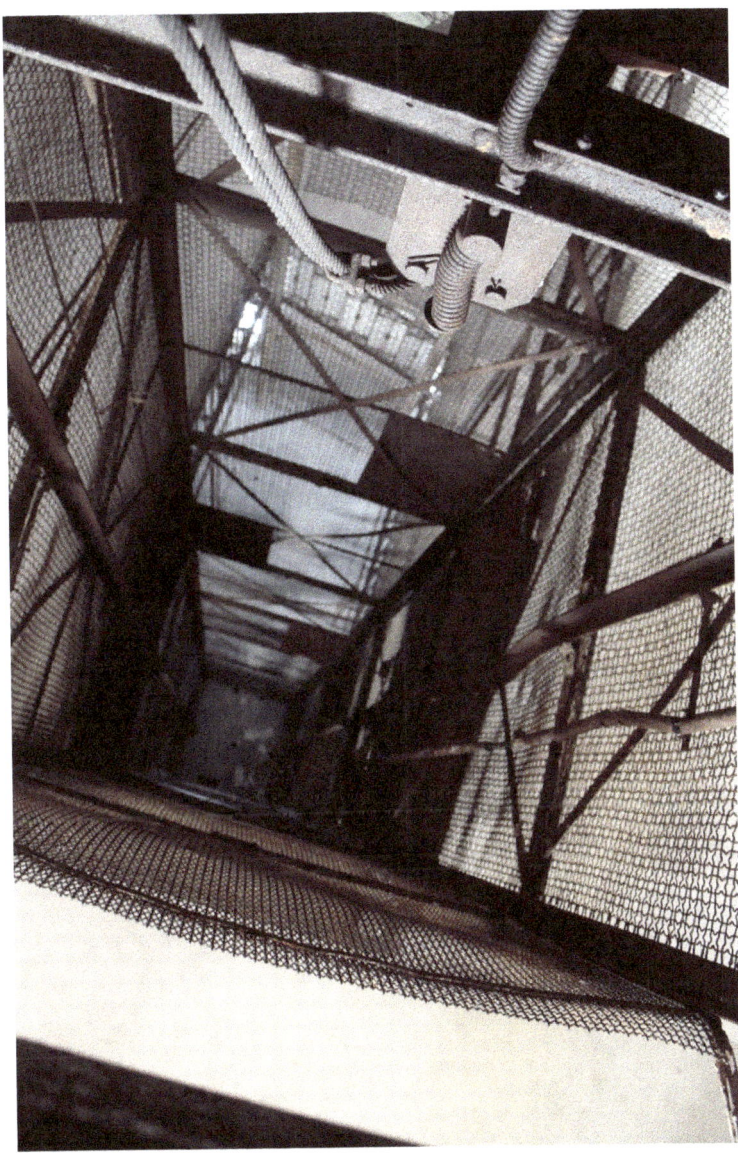

Lucas Amandi — Parte I — Manicomio

Alto o basso? La vertigini!!
"Gettati, mancherino!"
Non riesco a guardare, è troppo alto.

Forse sono sottosopra —

Lucas Amandi Parte I Manicomio

Vedo luci, fantasmi di persone,
nascenti del fusticano
camminalmo fra le stente.

Vedo sorrisi sul dispuablo
e vecchie persone che passeggieno.

Lucas Amandi Parte I Manicomio

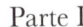

Palco vuoto, vi riempito!

Portate i giullari, quelli che ballano!
Portate l'entusiasmo delle folle!
Portate i bivoli e i menestrelli!

Ops, scusate... i sogni trascinano—

Lucas Amandi · Parte I · Manicomio

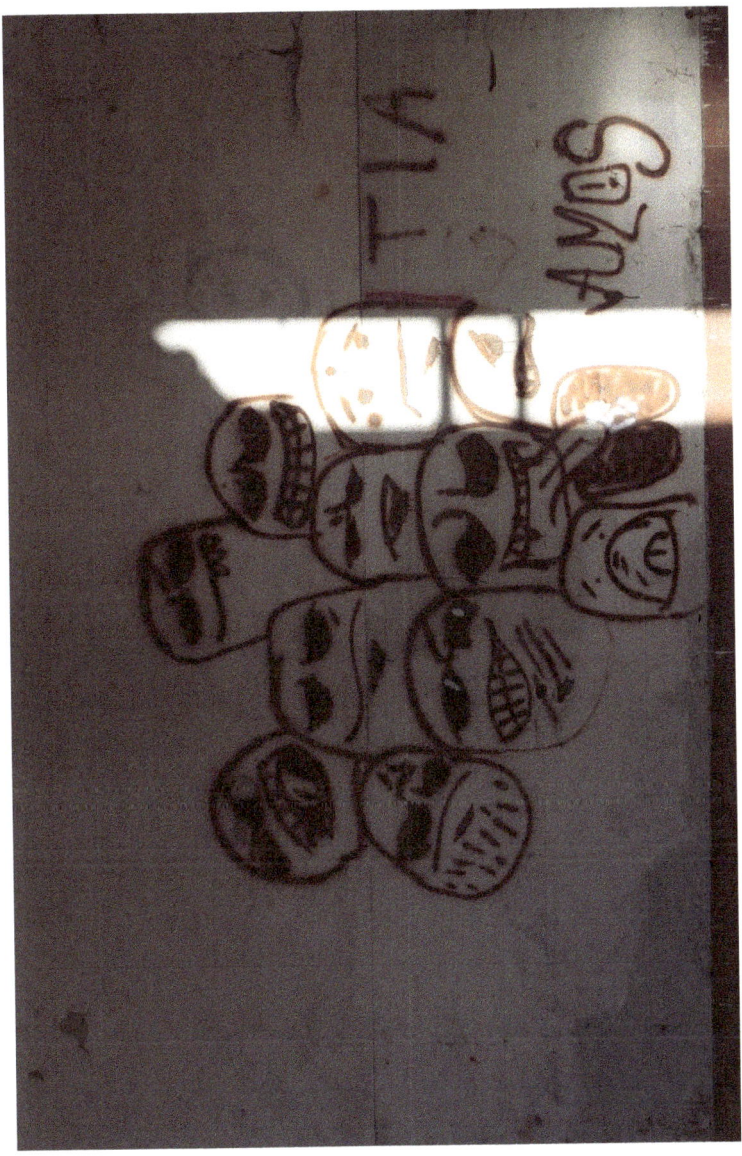

Lucas Amandi Parte I Manicomio

*Mille facce che ti guardano,
come sardine in un barattolo — svuota l'anima.*

Sei solo - ti amo.

Lucas Amandi Parte I Manicomio

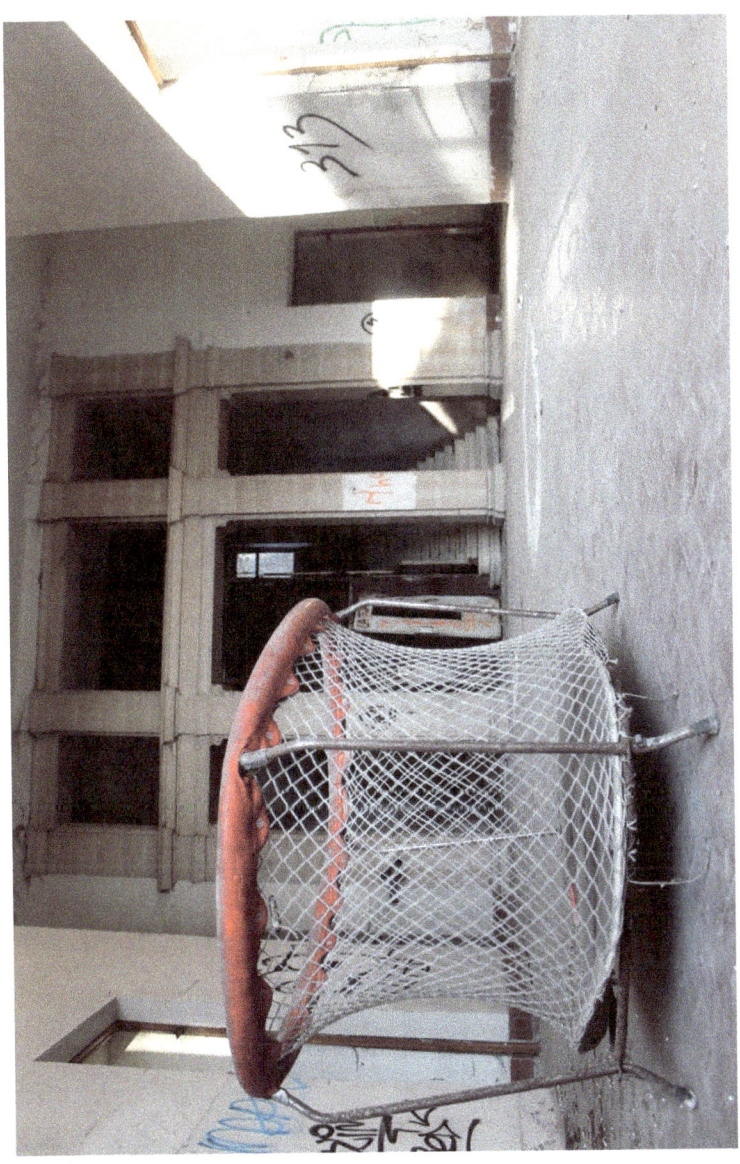

Da piccolo ci passavi le ore, cercando di' involare.
Da grande ci sei tornato, volontario costume.

Ascolto una vecchia canzone di Green Day,
quelli erano giorni da sogno.
Bastava poco, nelle tue ceste.

Lucas Amandi Parte I Manicomio

Lucas Amandi — Parte I — Manicomio

Poi è arrivata la rete, internet!
È esploso!!

La mia testa è rimasta nel 2000, quando il modem faceva rumore e preferivo i bordi delle rete come un esploratore.

Vivo ora, come prima.

Lucas Amandi Parte I Manicomio

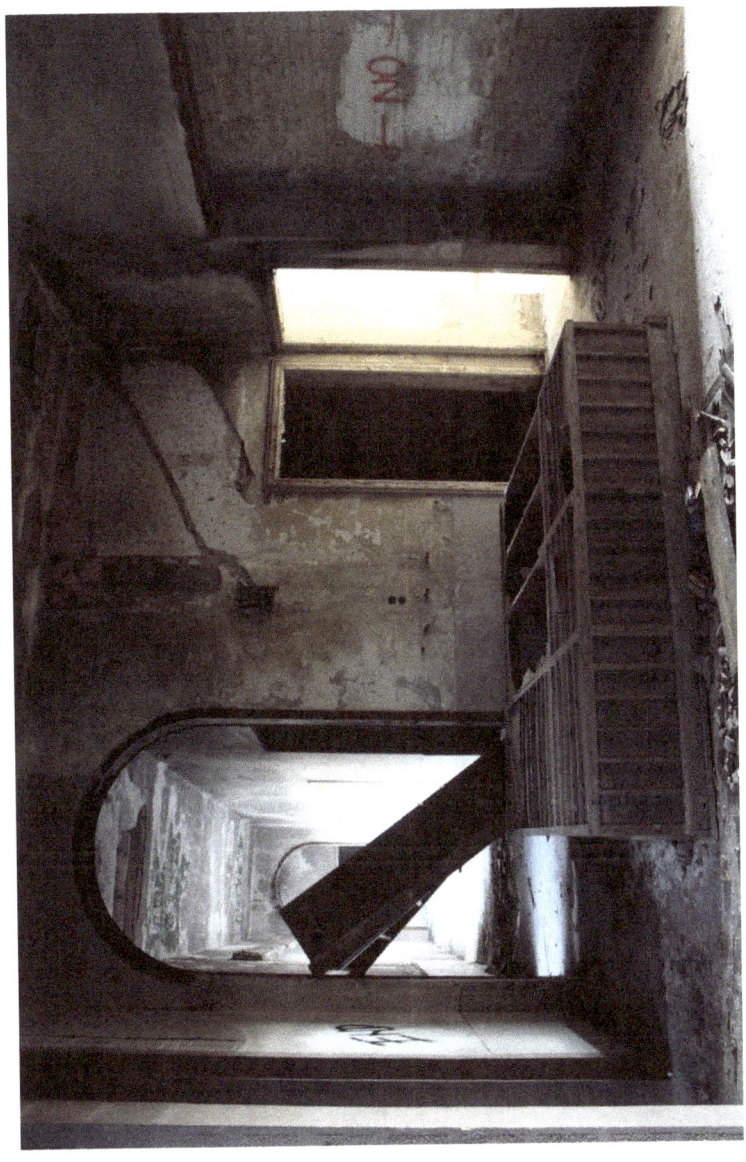

Lucas Amandi — Parte I — Manicomio

Mi è crollato il mondo addosso, sì... qualche volta.
Sono cambiato come la calligrafia.
Forse qualcuno ci riuscirà con me.

Lucas Amandi Parte I Manicomio

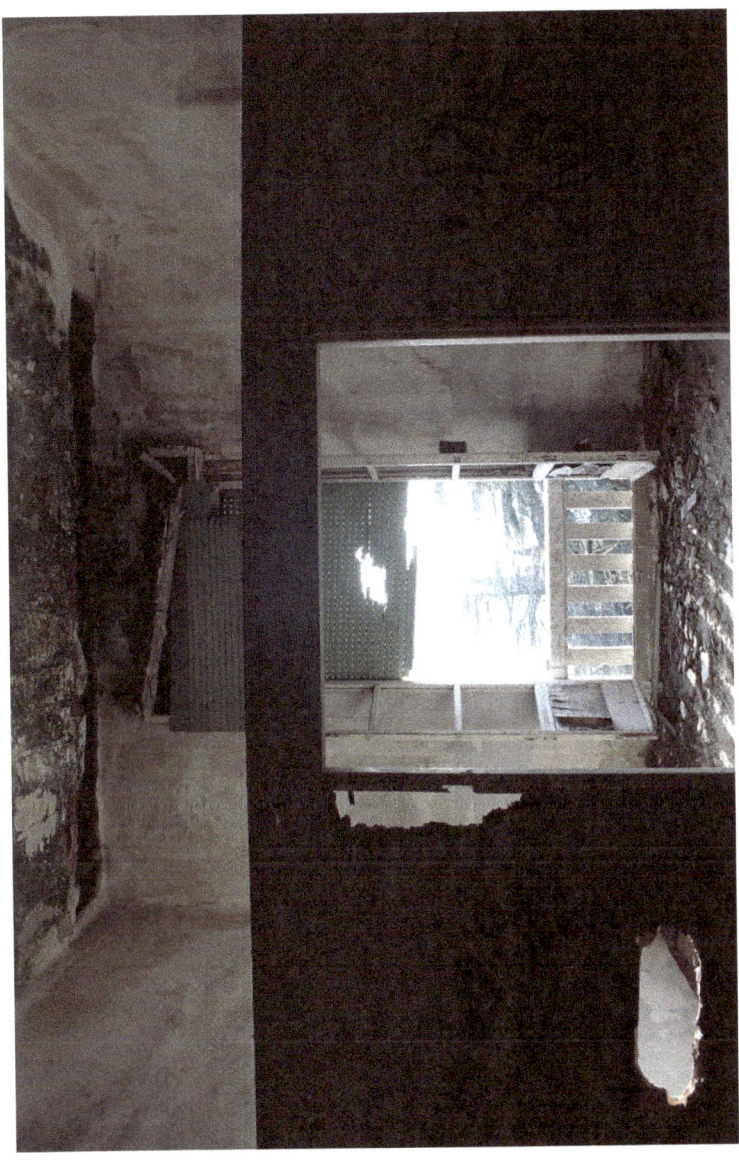

Ho sempre visto una luce, in fondo al tunnel.
Sarà perché l'ho guardata fin da subito...
Fatto sta che costruisco cose anche per questo motivo: sono miei che fanno passare la luce.

Ci vivo. Ci sono nato.
Ne voglio soltanto!

Sarò così... forse, non so.

Talvolta ho bruciato il cervello a forza di pensarci dentro.

Mi sento rotto, fulminato.

Eppure qui mi ripenuno.

Lucas Amandi Parte I Manicomio

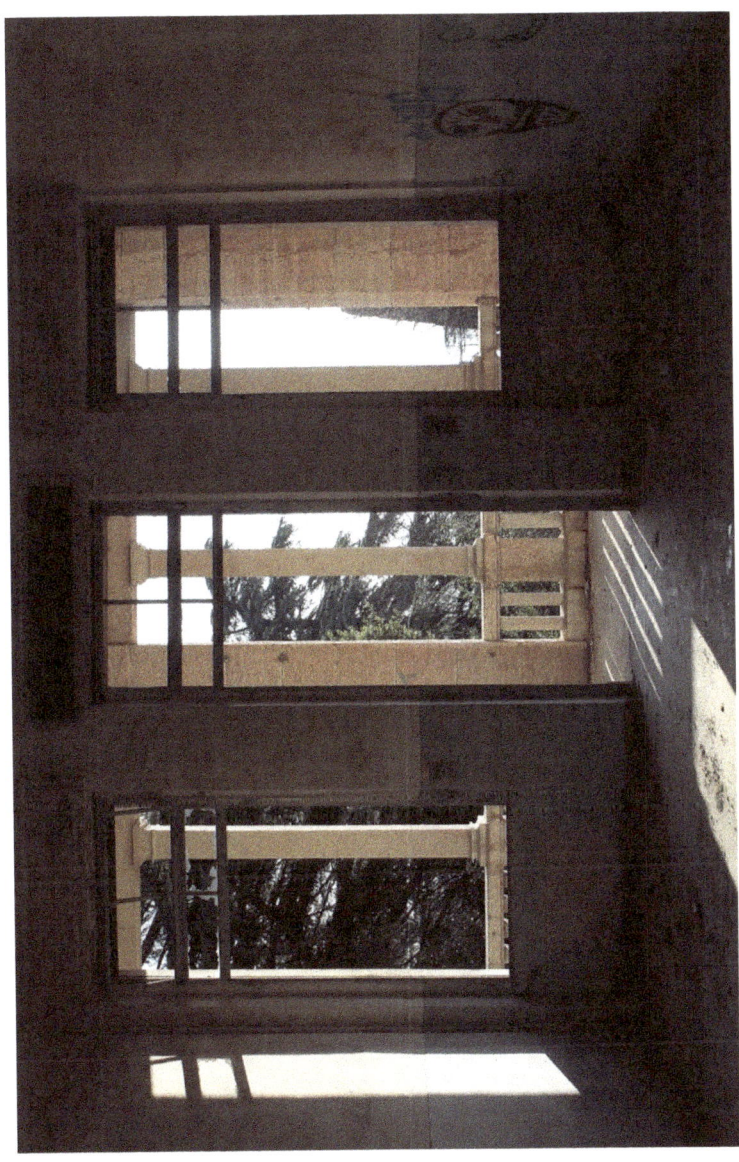

Voglio una suite, come quella degli alberghi di Lisso-
La vista va oltre gli alberi
e oltre il cielo. Sono lì!

Il mio compagno si sveglia,
ore sogneremo in due.
É più facile!

Lucas Amandi Parte I Manicomio

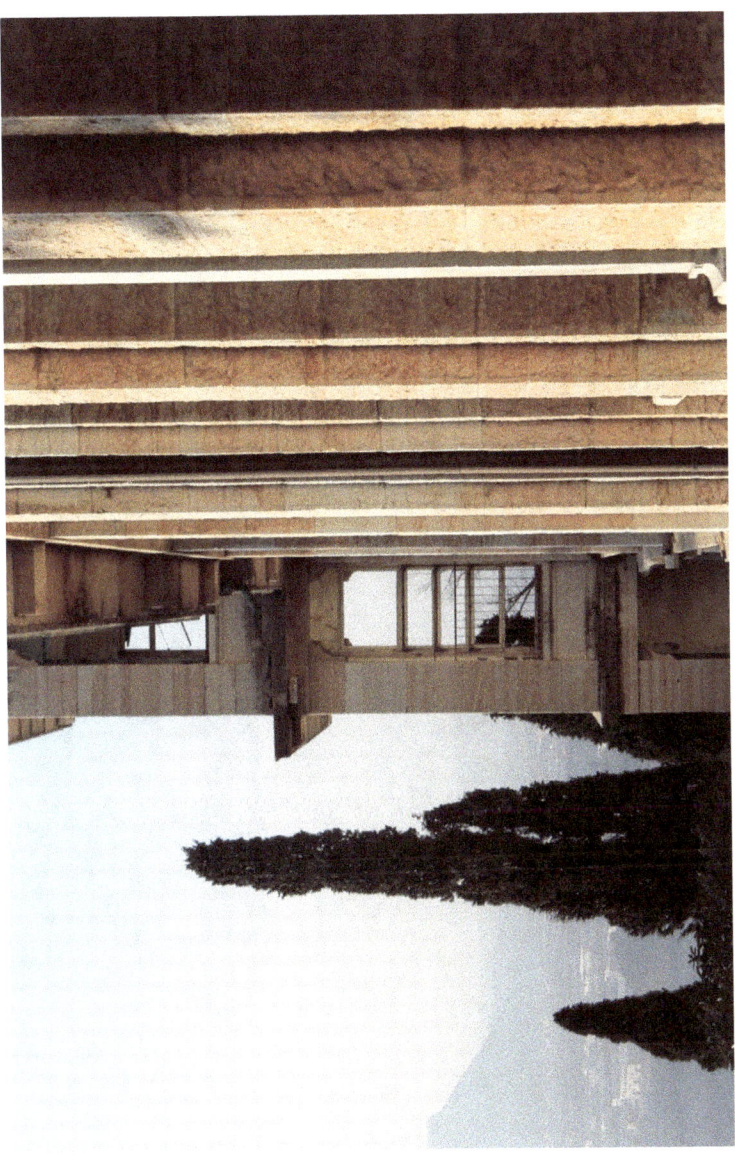

"Guarda! Guarda là in fondo!"
Lo vedo. Vedi oltre?
"Vedo i monti!"
Li vedo. Vedi oltre loro?
"NO!"

Stropiccio gli occhi.
Cosa c'è oltre le montagne?

Lucas Amandi Parte I Manicomio

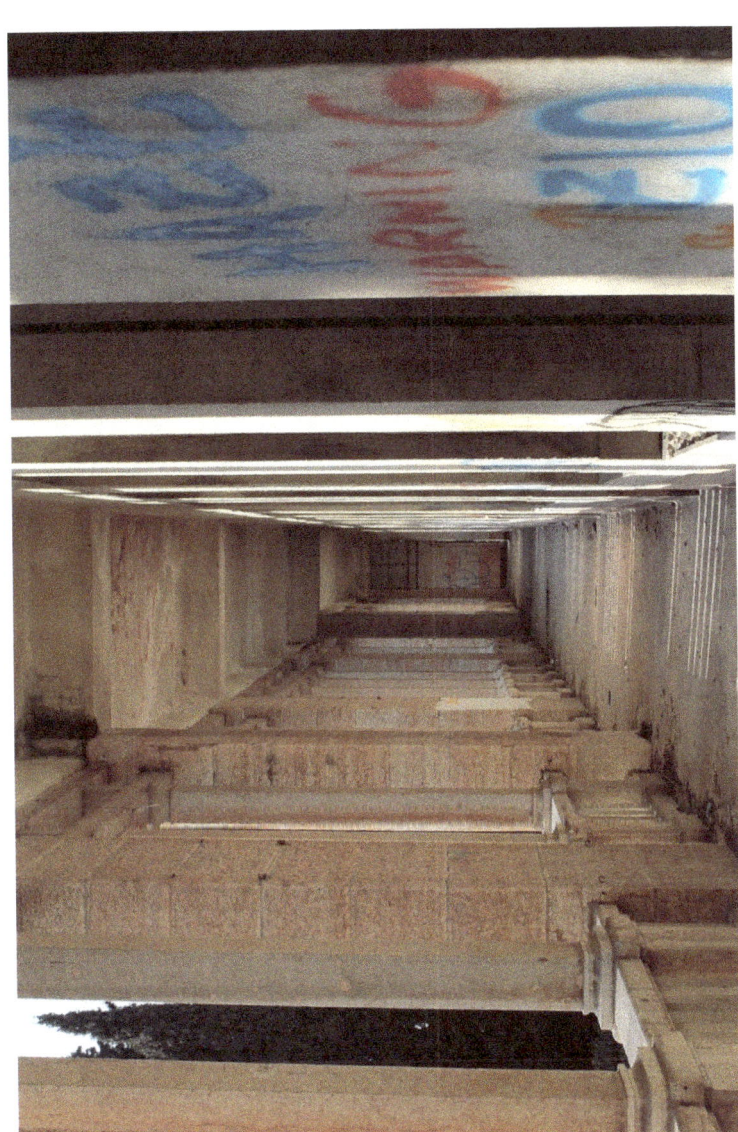

La noia che ritorna a mettermi addosso!

I corridoi ol contrario sono uguali,
mi fanno diventare matto!

Qualcuno scrive il suo nome.
Beato lui, io replico analogamente.

Lucas Amandi Parte I Manicomio

È ancora utopia per me?
Sperare, sognare... è male?
Vorrei risposte e trovo blamabile.

La fede non mi serve più, l'ho usata tutta.
Funziona solo finché ci credi.

Mi aggrappo alle sbarre. Sono solo.

Lucas Amandi Parte I Manicomio

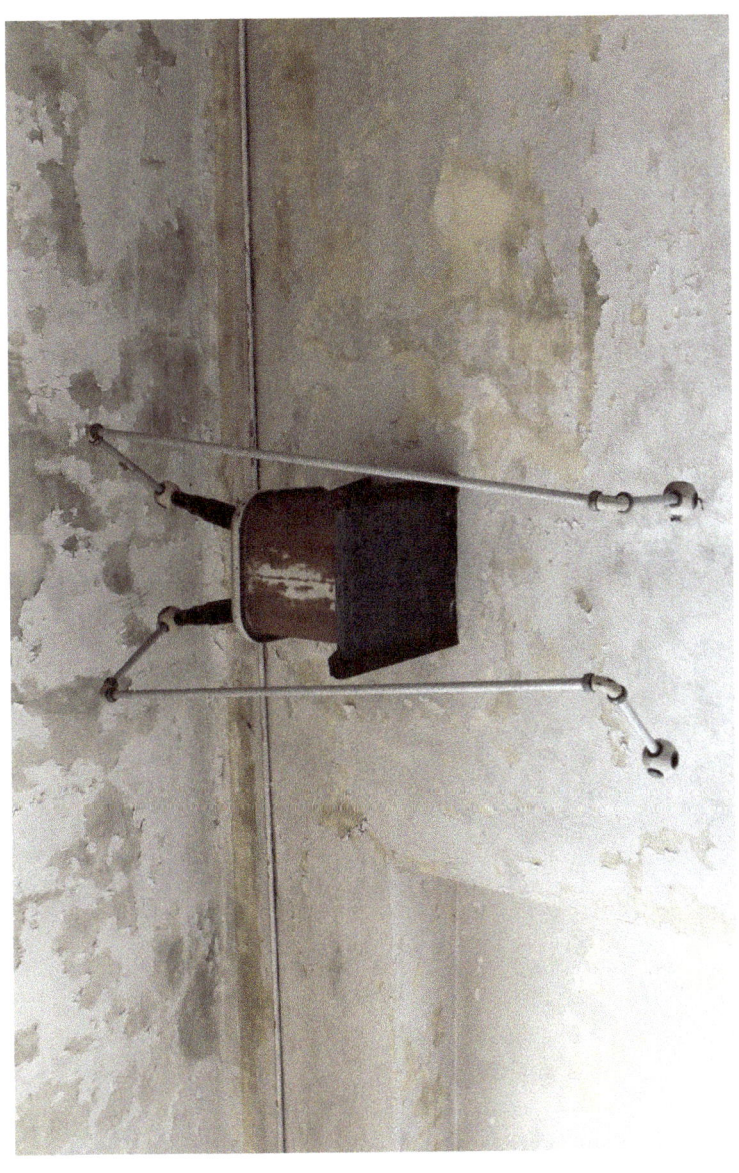

C'è un ragno enorme sulla mia testa,
è lì... LO VEDO!

Piove la tempesta in cerca di qualcosa, come tutti,
me vorrei non essere la sua meta.

Piove la tempe e si avvicina. Cerca me.
PORCODETRONIO SCOMPARI!!!

È fermo. Mi guarda. Sono legato.
Me lui i fermo.

Lucas Amandi Parte I Manicomio

C'è un uomo nelle stanze,
forse è mio padre... no.
Sento l'odore, se di medico.

Viene in pace.
"Tieni! Ecco, grazie!"

Lucas Amandi · Parte I · Manicomio

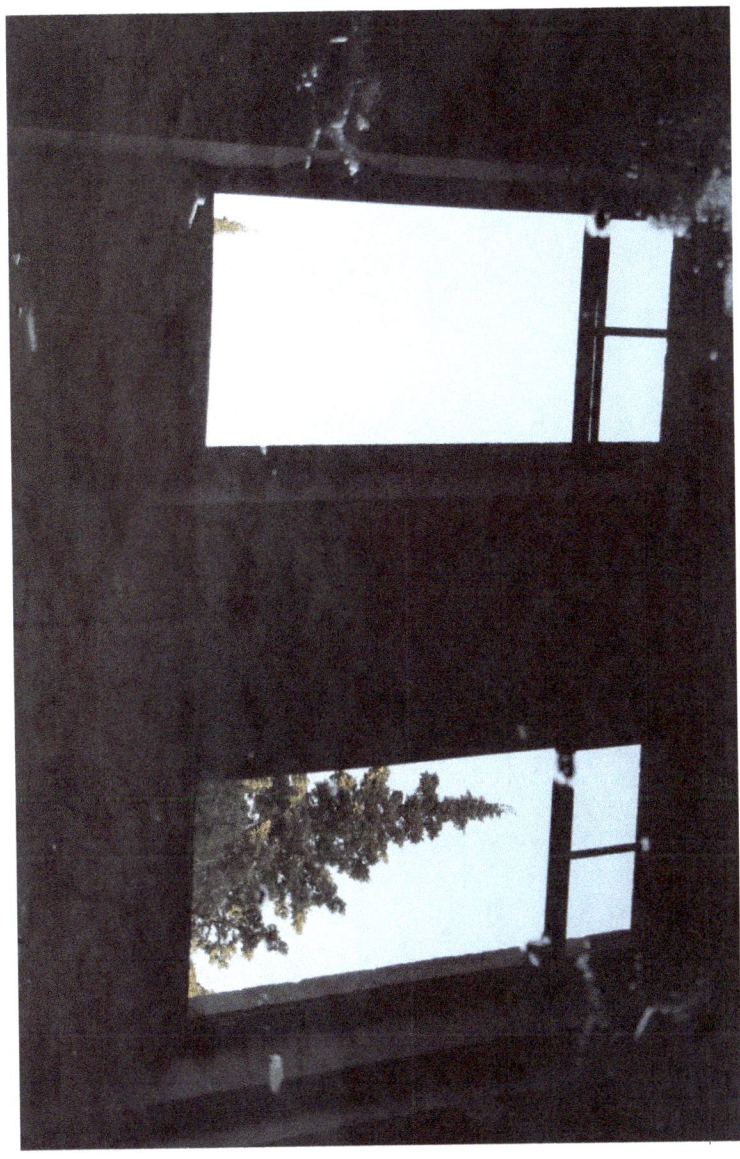

Non viene neanche il suo riflesso, eppure c'ere!
"Sono sicuro! L'ho sentito!"

L'acqua ristagna. Ero sicuro.
La potrei vedere col tempo si fa piccina.
Eppure.

Eppure... ero così sicuro.

Lucas Amandi Parte I Manicomio

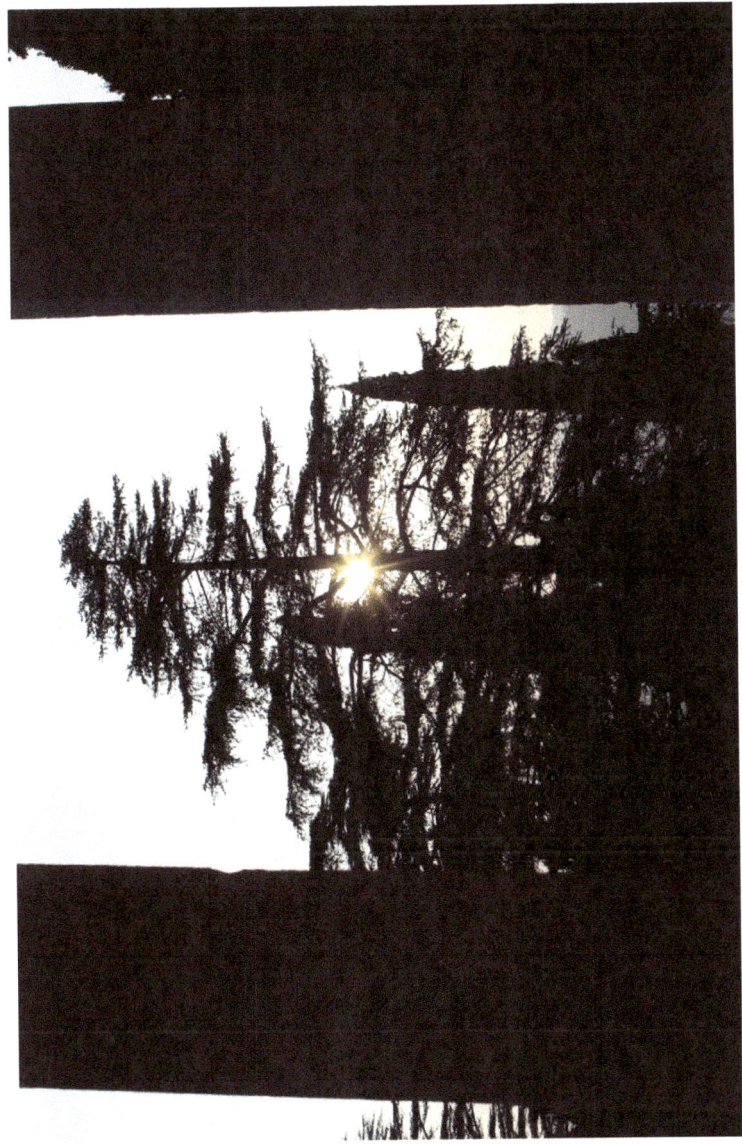

Finalmente si fa sera anche per me.
Ho gli occhi stanchi.
(Siamo guariti? troppo?
Devo dormire. E' così che comincia.

Mi obbligati a fare nulla.
Fallo per piacere.

Lucas Amandi Intermezzo Danza

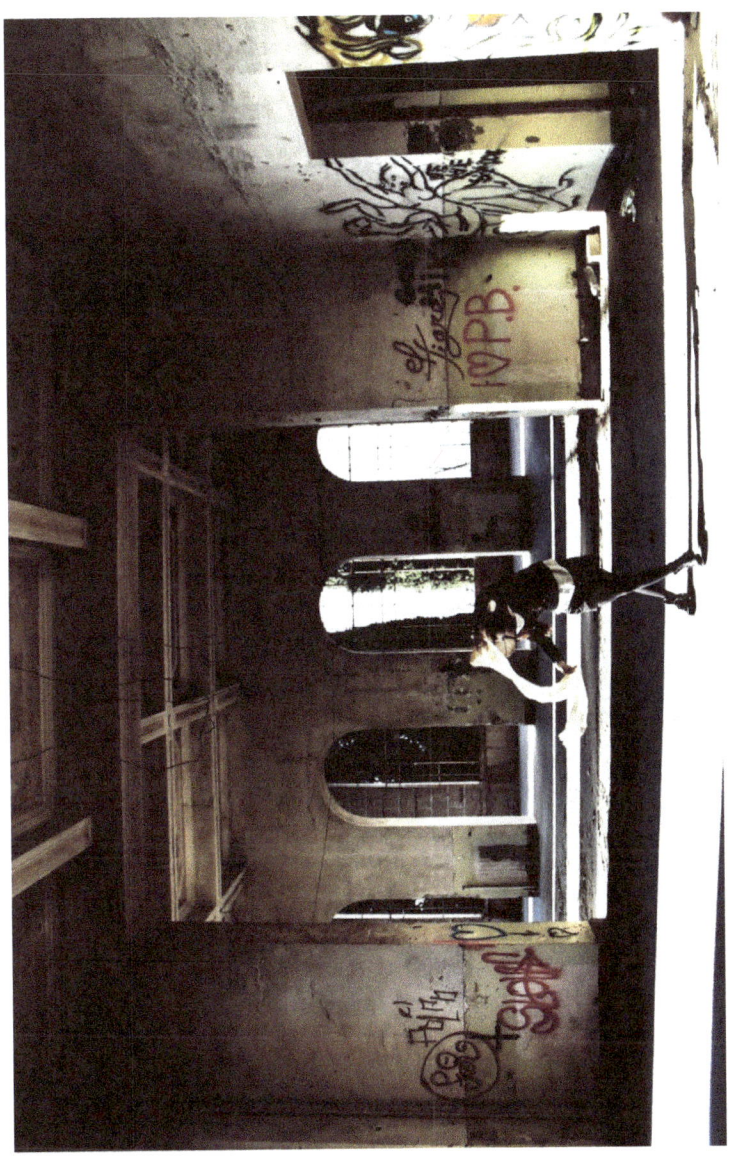

Lucas Amandi Intermezzo Danza

"Balle, balle, ballerine!"
Balla sul pavimento del palco...

Lucas Amandi Intermezzo Danza

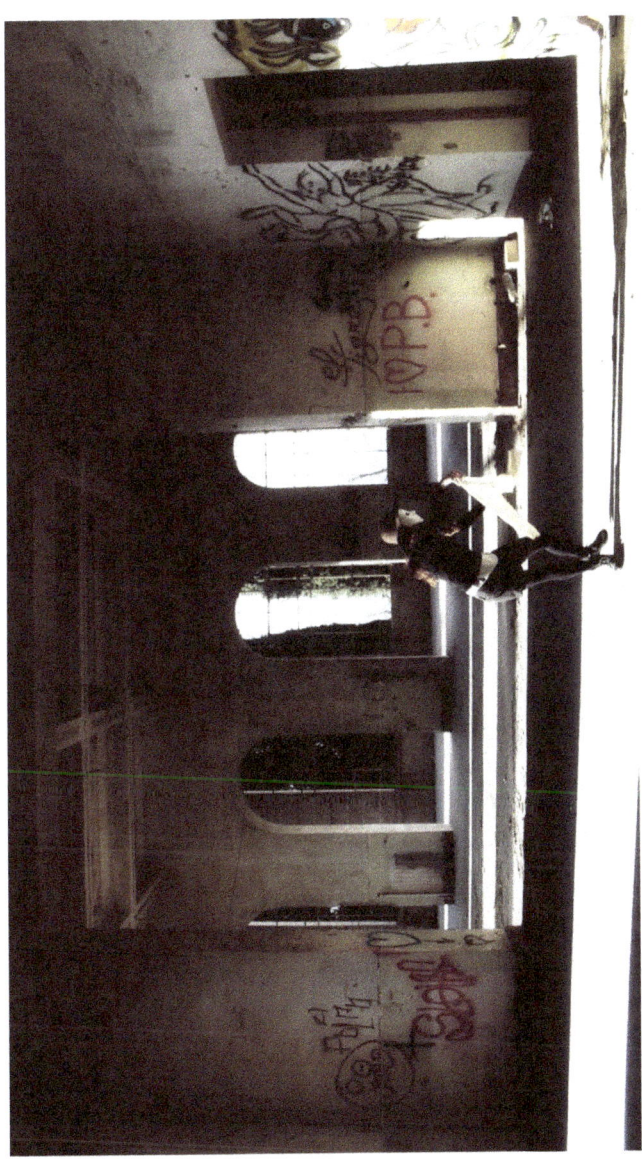

Lucas Amandi — Intermezzo — Danza

Lucas Amandi Intermezzo Danza

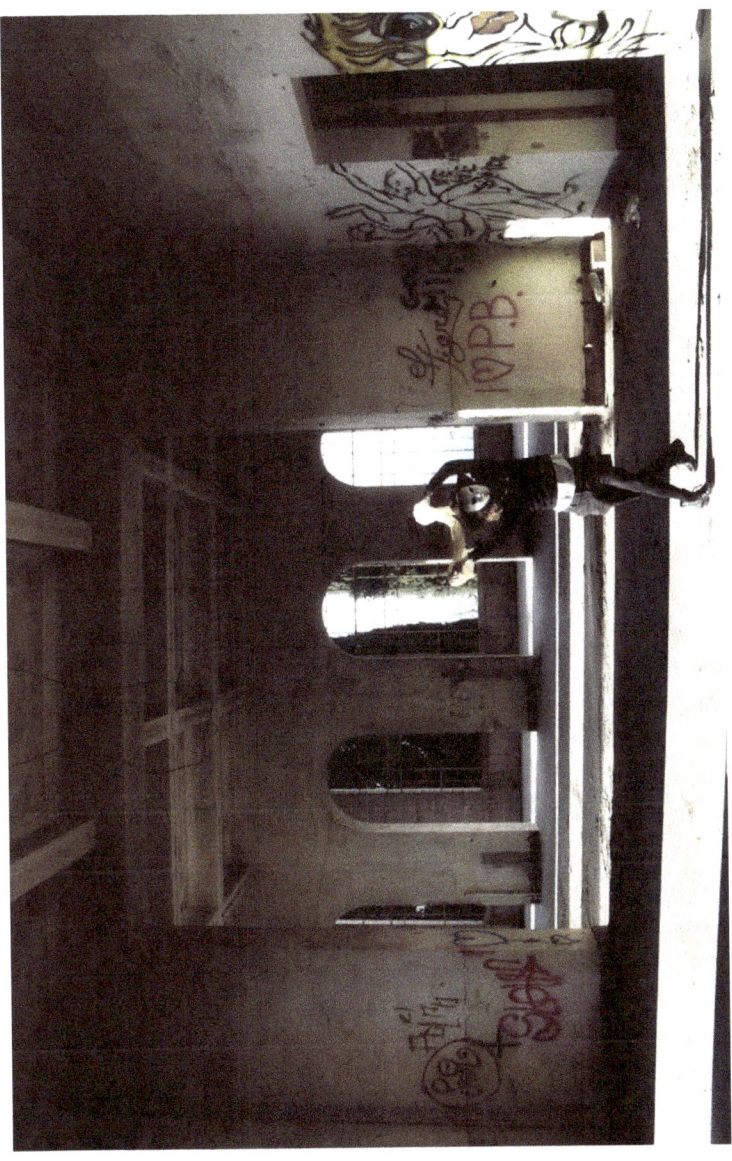

Lucas Amandi — Intermezzo — Danza

*... perché niente altro importa
se non vivere le tue danze,
ballare col cuore,
senza pubblico,
sola tu sola,
sopportando il dolore dei calli...*

Lucas Amandi — Intermezzo — Danza

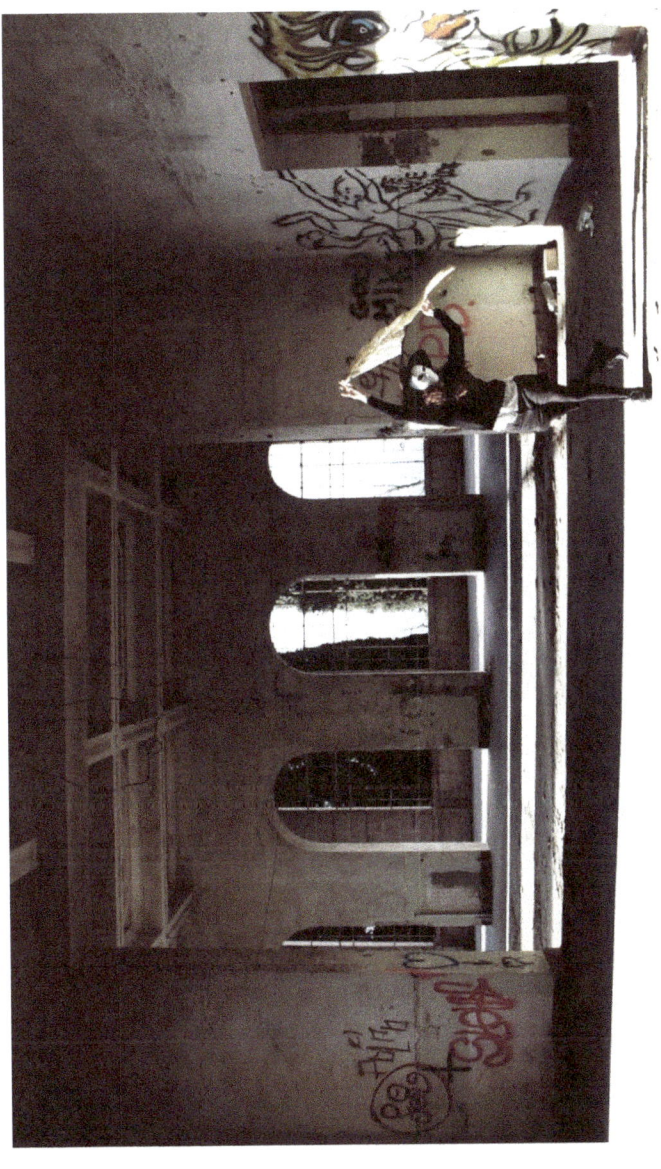

Lucas Amandi Intermezzo Danza

... finché riuscirai a sollevare! E sarà in alto!
"Tu saprei quando sentirti soddisfatto!
Ballerina, avrai coscienza di te!"

Una maschera sta dipingendo il suo volto
proprio ora!

Lucas Amandi Intermezzo Danza

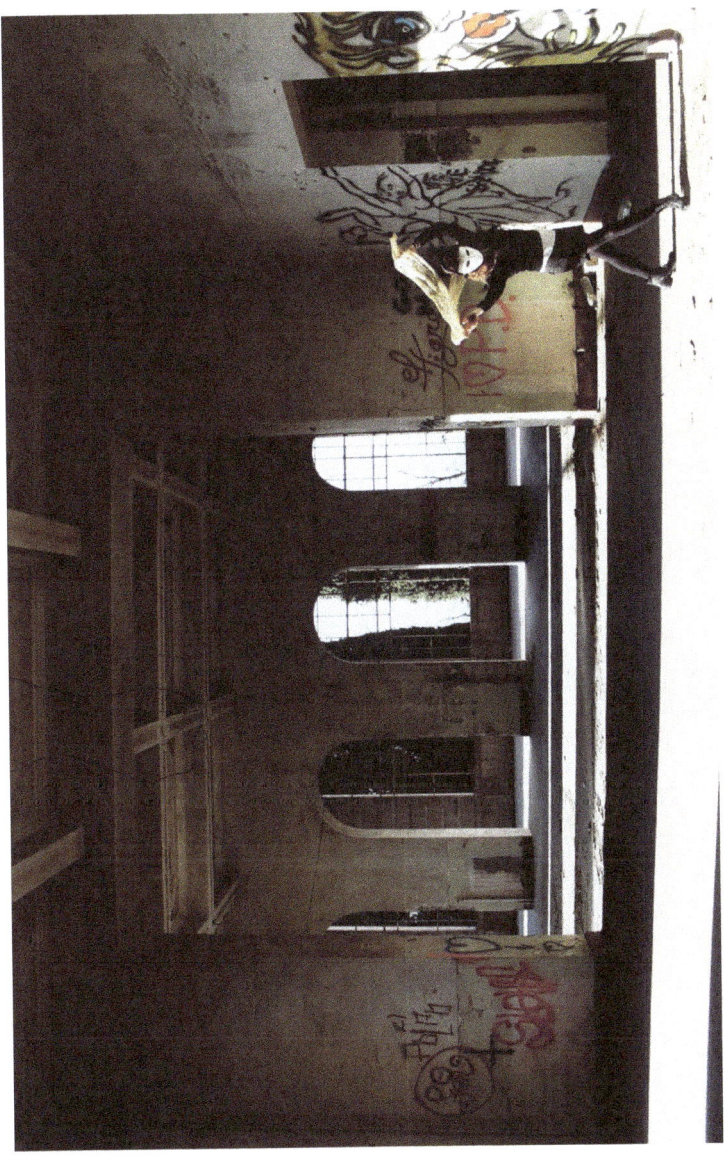

Lucas Amandi　　　Intermezzo　　　Danza

Sarò solo la fine dell'intermezzo,
ma sento che c'è ancora molto da esplorare.

Quei passi, quei gesti...
io le amo.

"Ballerine! Dove sei?"

Lucas Amandi Parte II Maschere

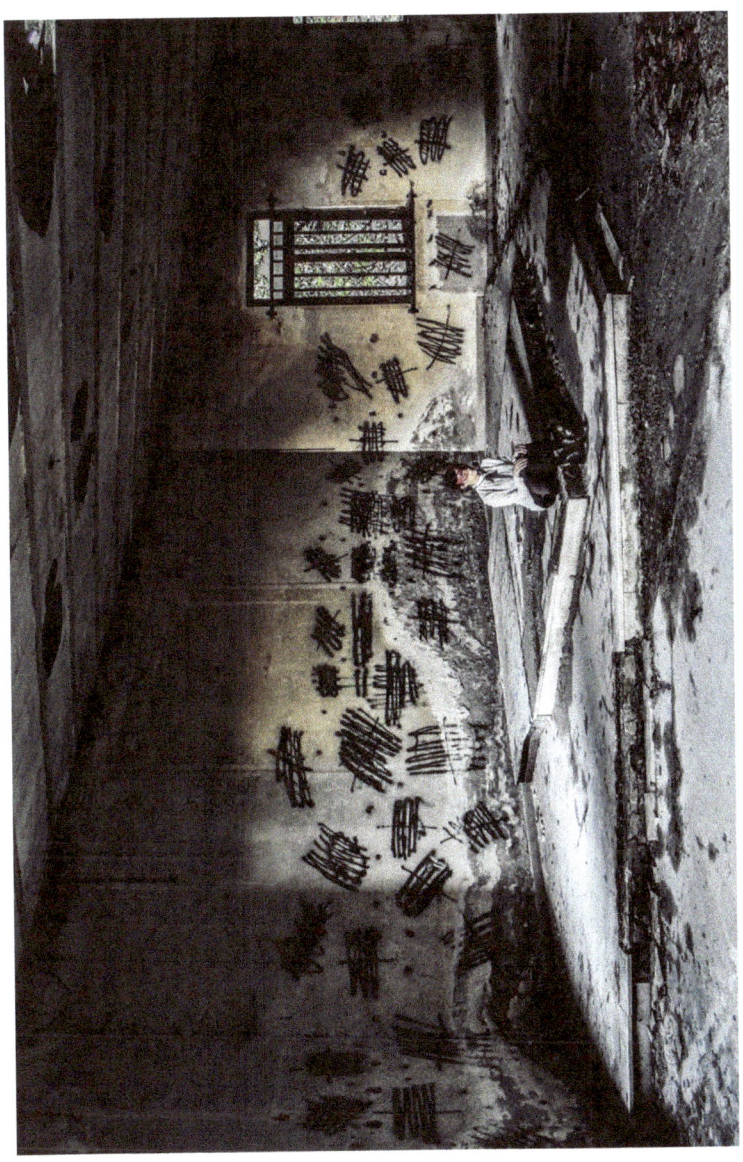

Lucas Amandi	Parte II	Maschere

*Dentro la sue gebbie,
lei conte i giorni.*

Lucas Amandi Parte II Maschere

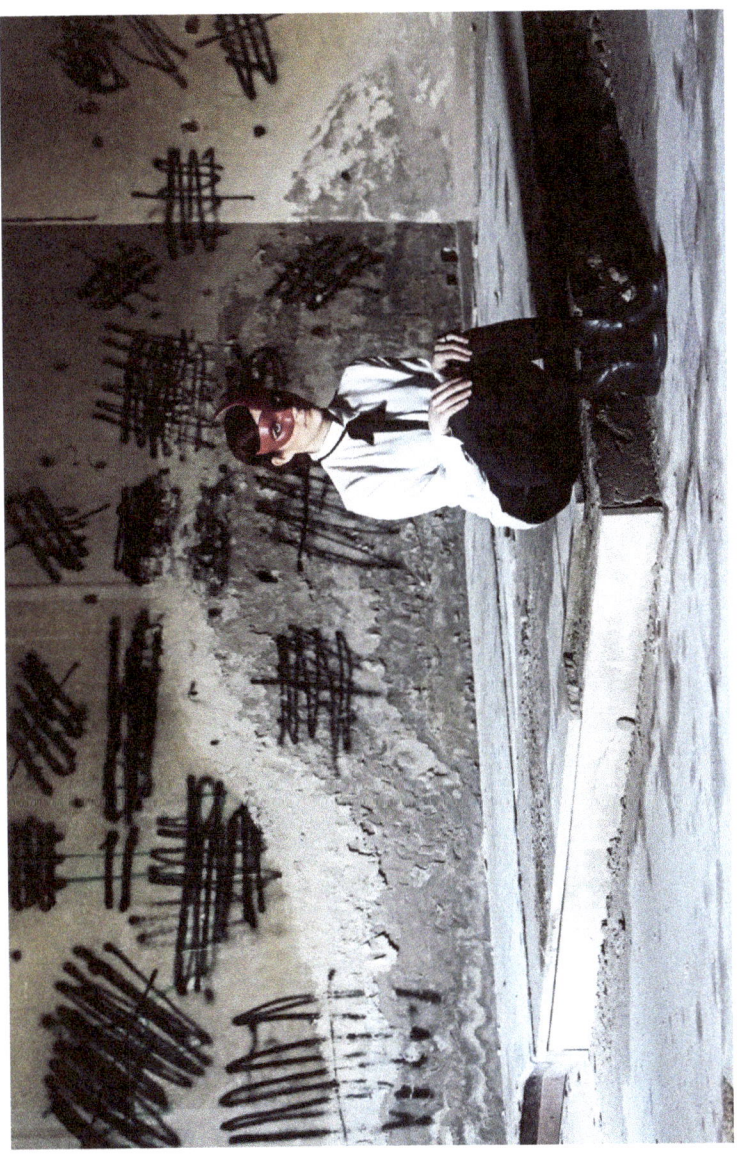

Lucas Amandi — Parte II — Maschere

Lei ha lo sguardo fisso,
per mille sconsolato.
Lei è finita lì per errore!

Lei è le grazie che cammina
in questo posto dimenticato da dio.

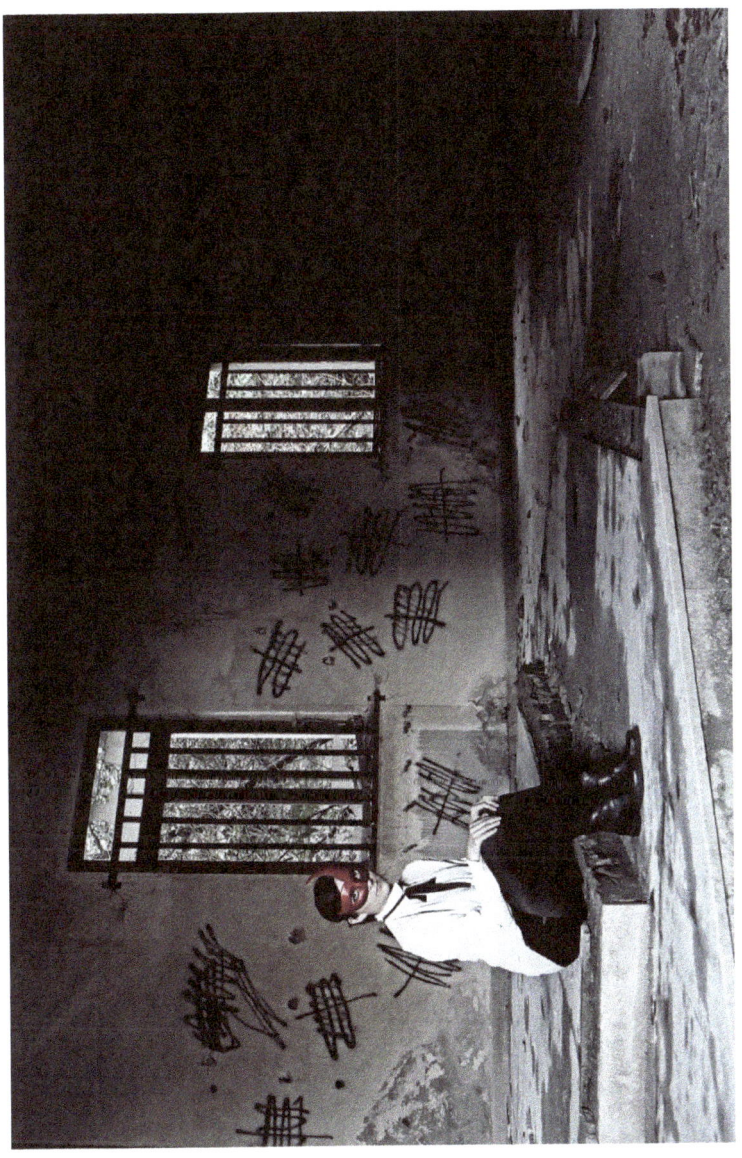

Lei si sta perdendo, è debole
e si oscura presto.

L'aria le manca.

Lei siede, ma non demorde.

Lucas Amandi Parte II Maschere

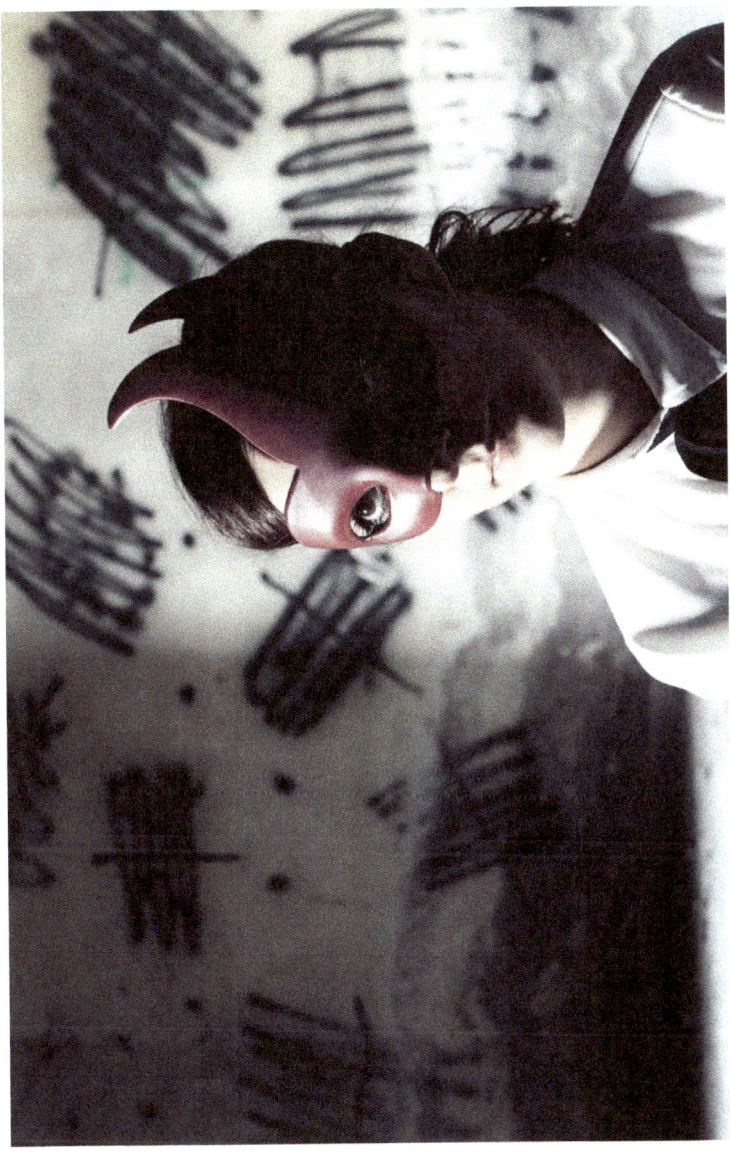

Sguardo a metà, lei aspetta.
Sguardo sottile, lei medita.
Sguardo fievo, lei ascolta.

Lucas Amandi Parte II Maschere

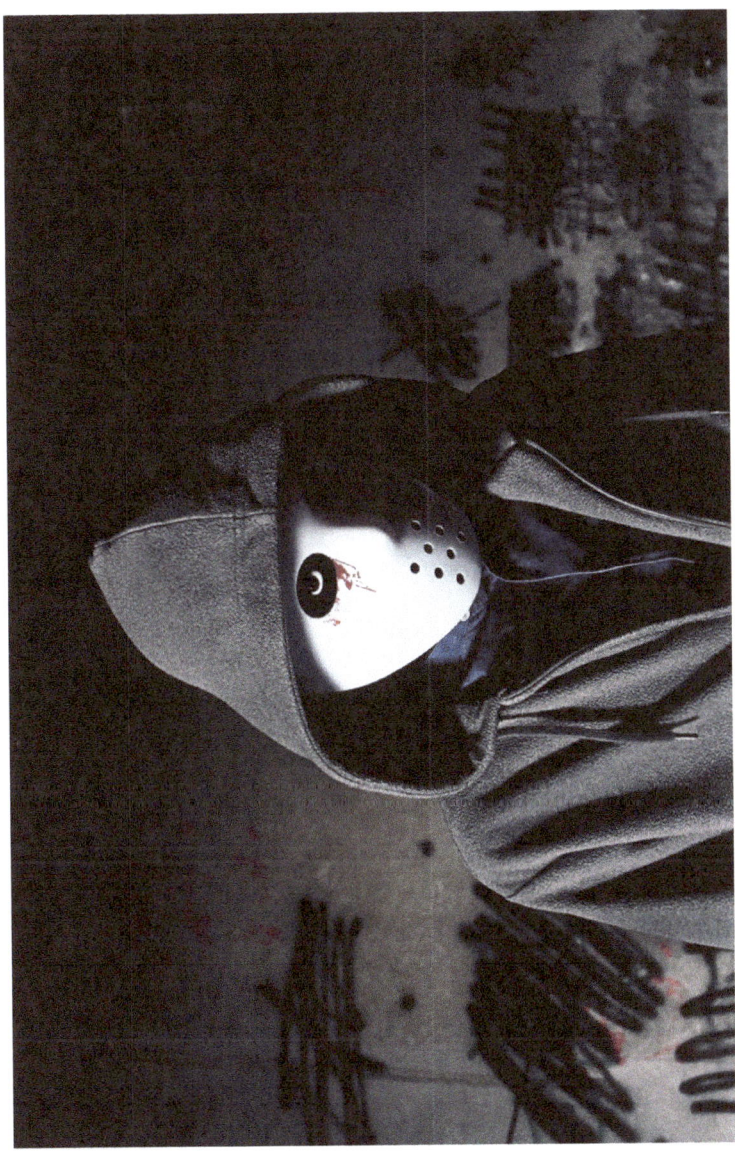

Compaio dall'ombra e piango sangue.
Sono triste e porto rancore,
io sono la rabbia di un...

Lucas Amandi Parte II Maschere

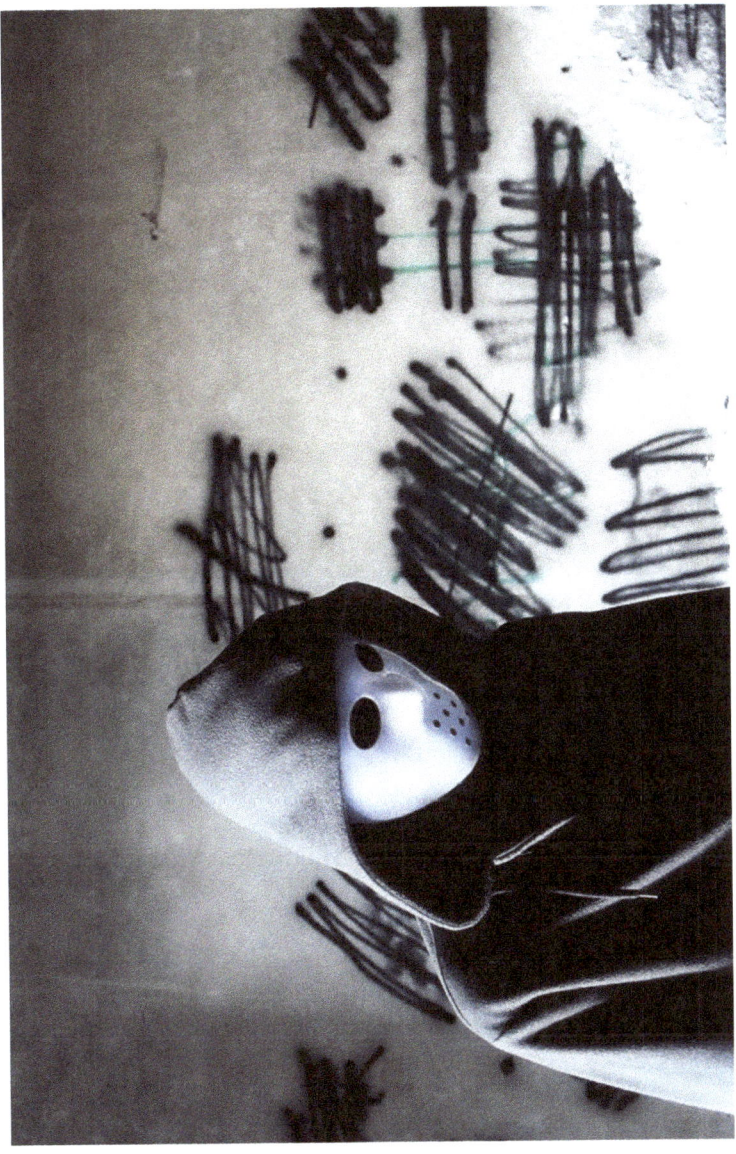

Perdo gli occhi, perdo lo sguardo.
Lei scompare.
Resto io con i ricordi.

Dietro di me ci sono i suoi giorni.

Lucas Amandi Parte II Maschere

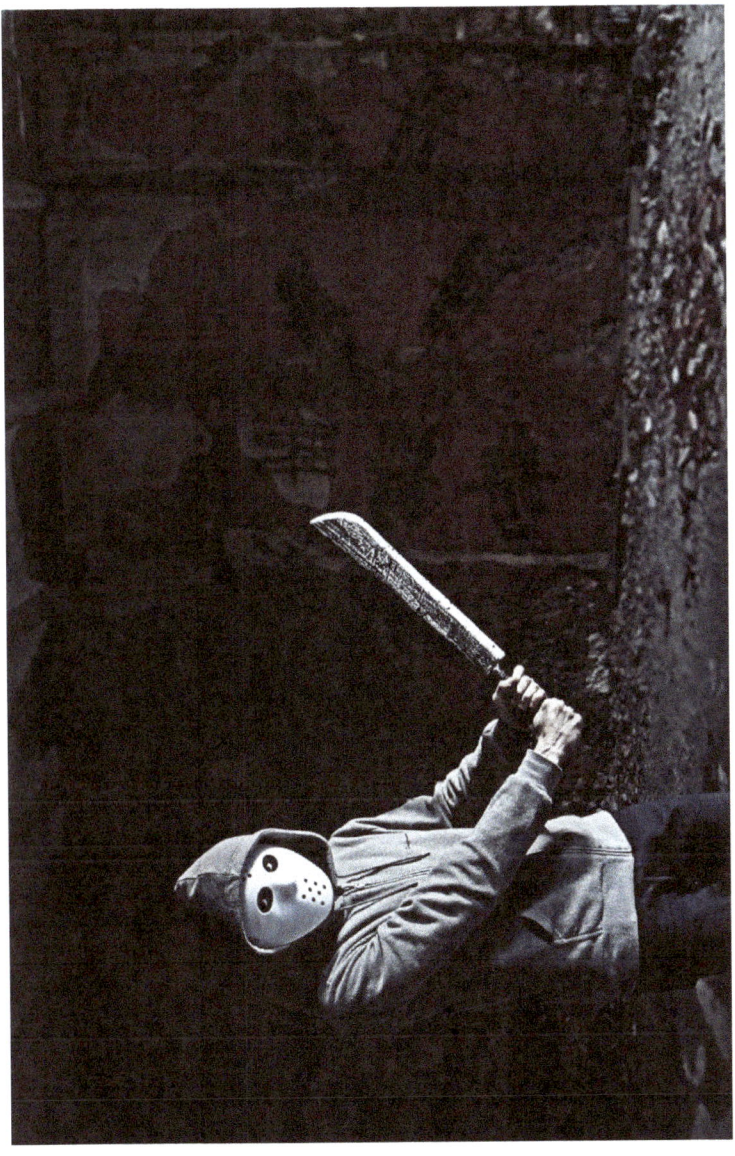

Lucas Amandi Parte II Maschere

Schizzo di sangue la parete!
Vedo le fogne uscire dal buco sbagliato,
non so come fermarle!
AIUTO!!

Lucas Amandi Parte II Maschere

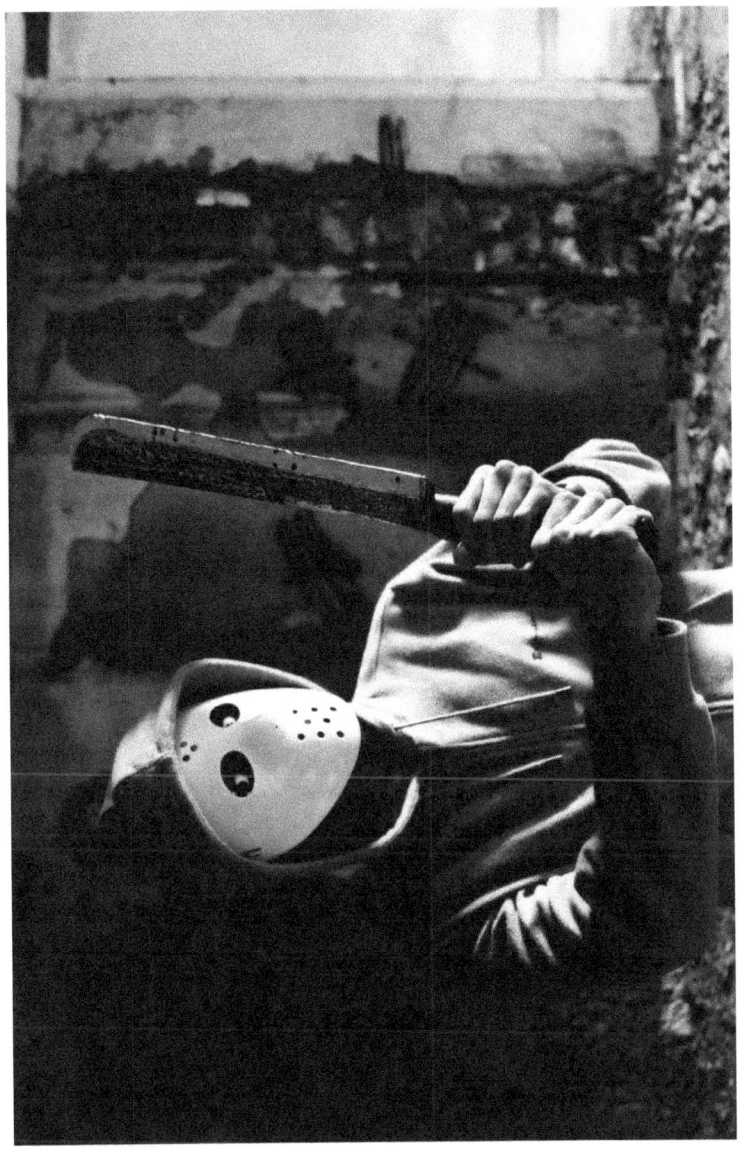

"Chi cazzo sei?"
"Ce l'hei con me?"
Come in un vecchio film... già visto!

Forse dovrei lasciarmi andare.

Lucas Amandi Parte II Maschere

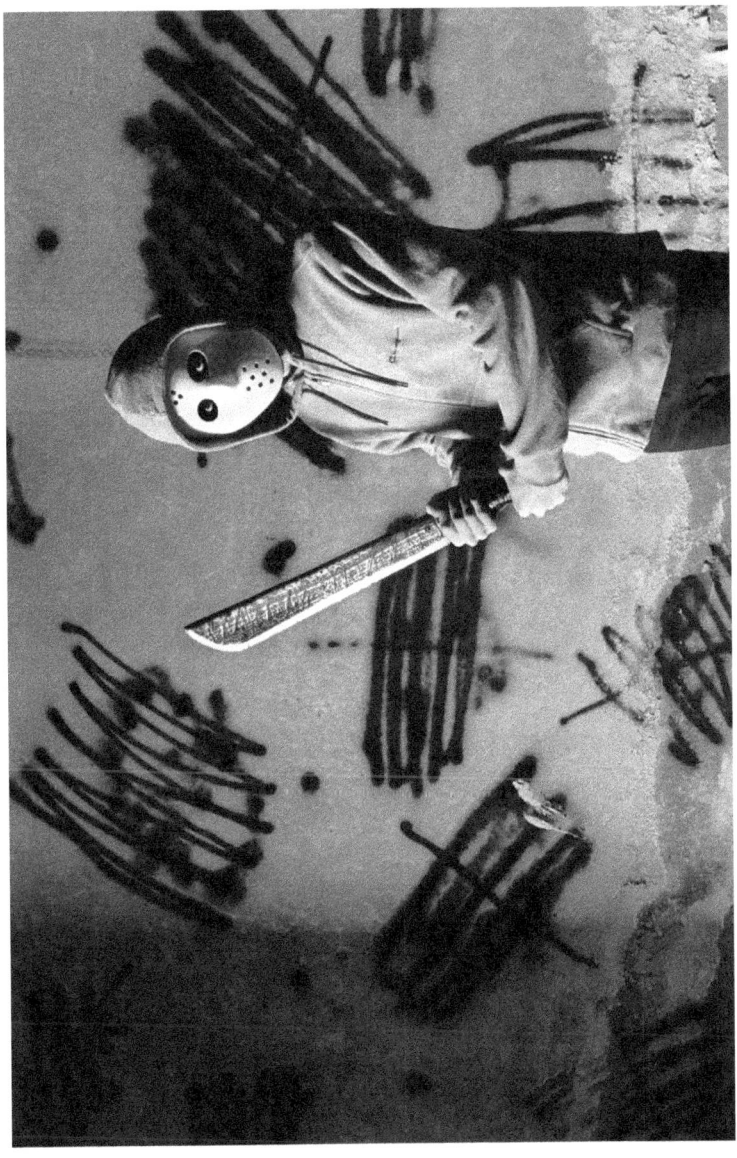

Vogliono mettermi in posa, come un manichino.
"Glielo lascerò credere. Stolti!"

Cencello: ricordi di lei con un colpo di lama.
È difficile... le pesticche aiutano.

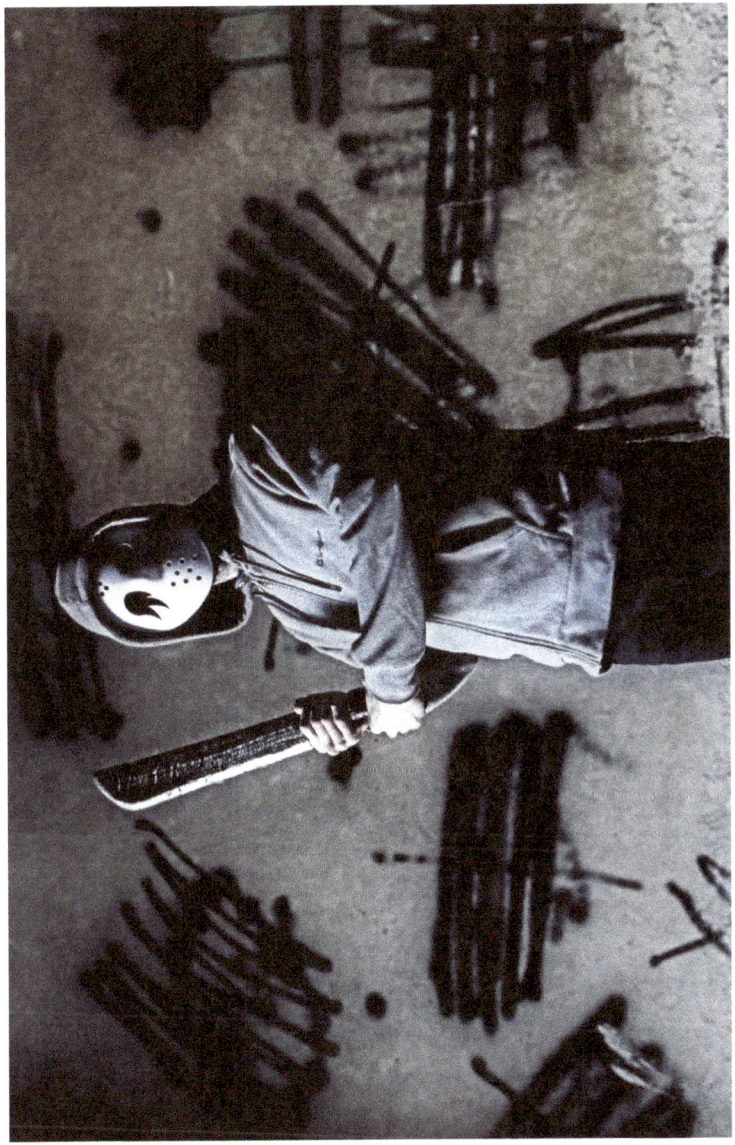

Dovrei piangere lacrime nere anche per loro?
"Chi sono? Cosa fanno per me?"
cercano le nebbie,
l'hanno trovata sepolta.

Lasciatele stare.

Lucas Amandi Parte II Maschere

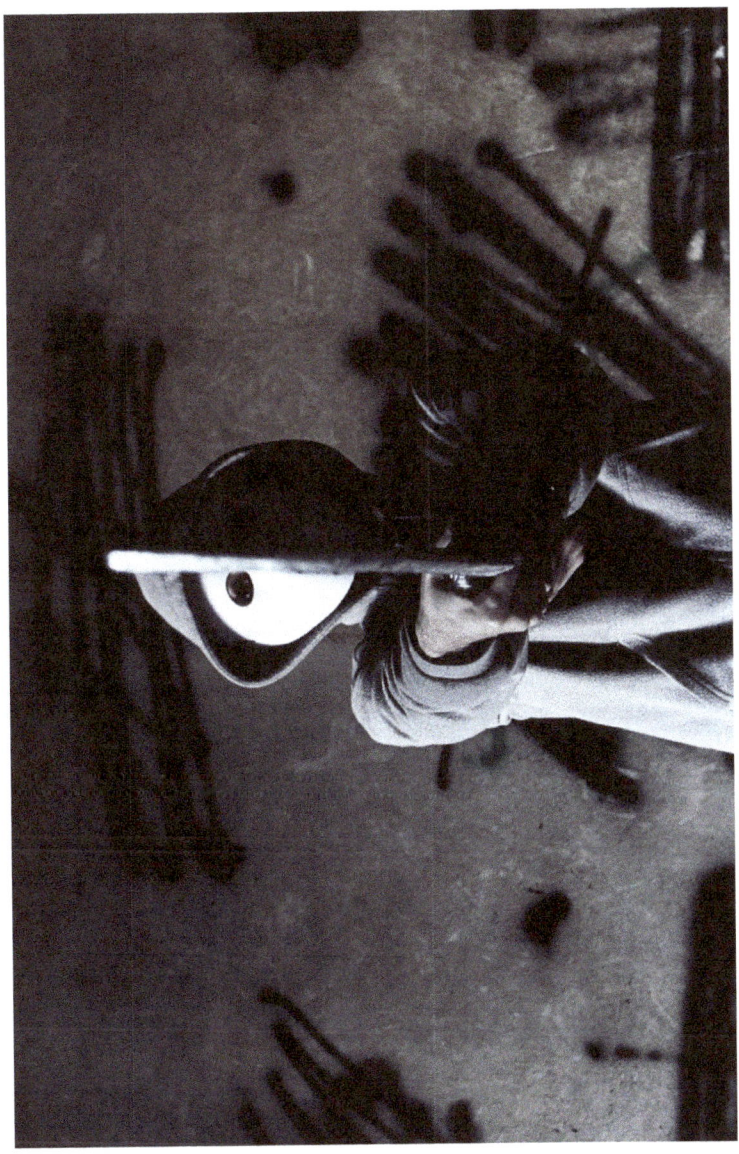

Manicheo come il riflesso, luce e ombre, ma non è un romanzo.

È una fotostoria...

Forse a qualcuno piacerà essere spaccato in due.

o/o

Lucas Amandi Parte II Maschere

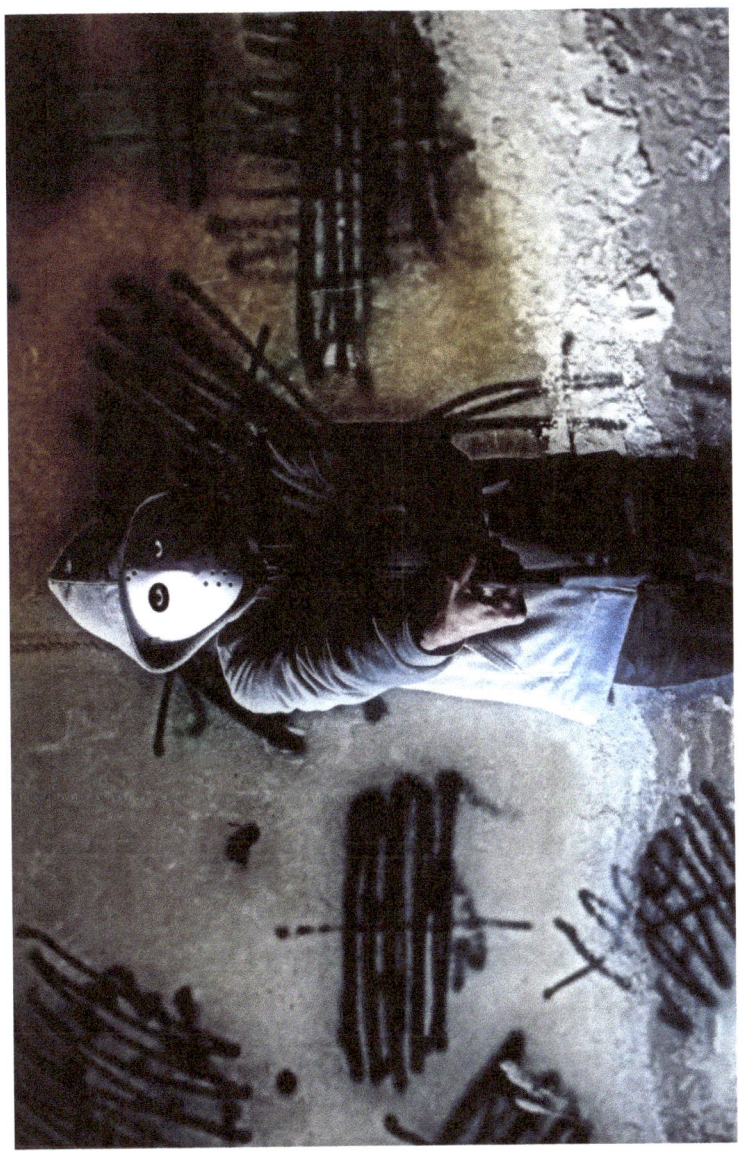

I ricordi portano odore, ma dolgono.
"Bisogna sapersi attenere!"
"Fosse facile!"

I giorni passano, grigi come le morte per noie.
Cancello il tempo e penso a una relazione tutta nuova.

Lucas Amandi Parte II Maschere

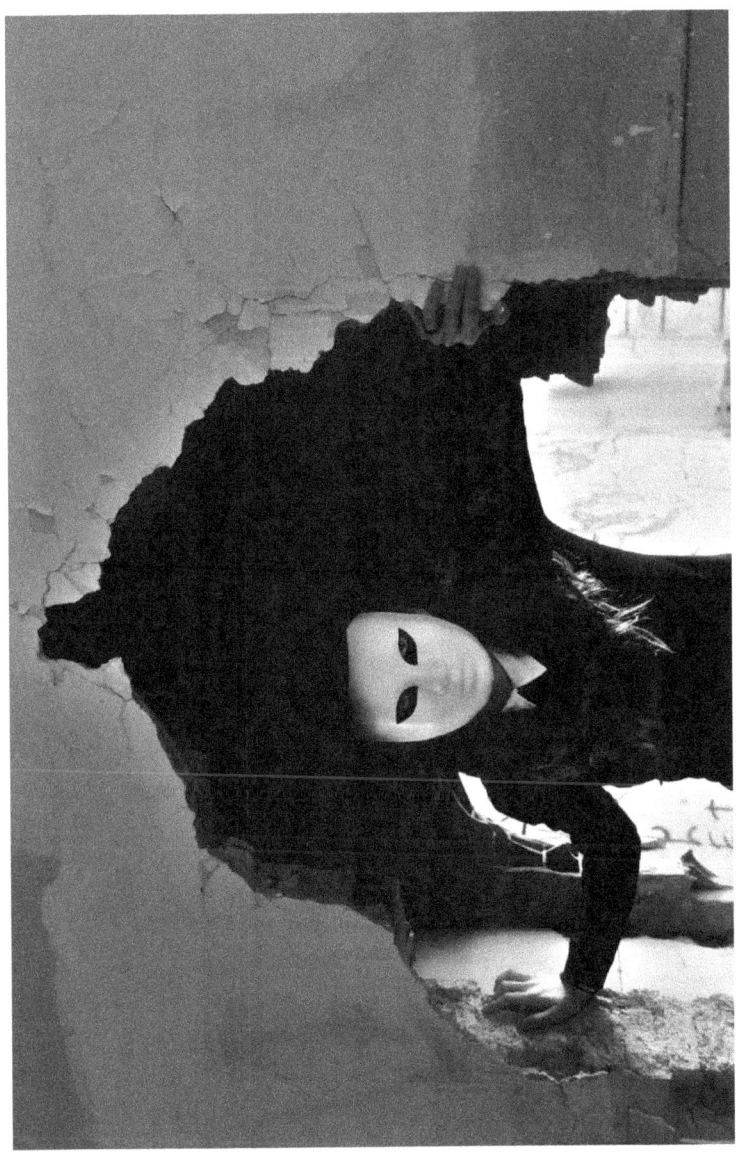

Lei fa breccia dalle pareti della testa...
"È QUI!! UN BOATO!"

Gli occhi nuovi mi piacciono, sono proprio i suoi!
È così sciocco da dire?

Vieni avanti, ti prego!

Lucas Amandi Parte II Maschere

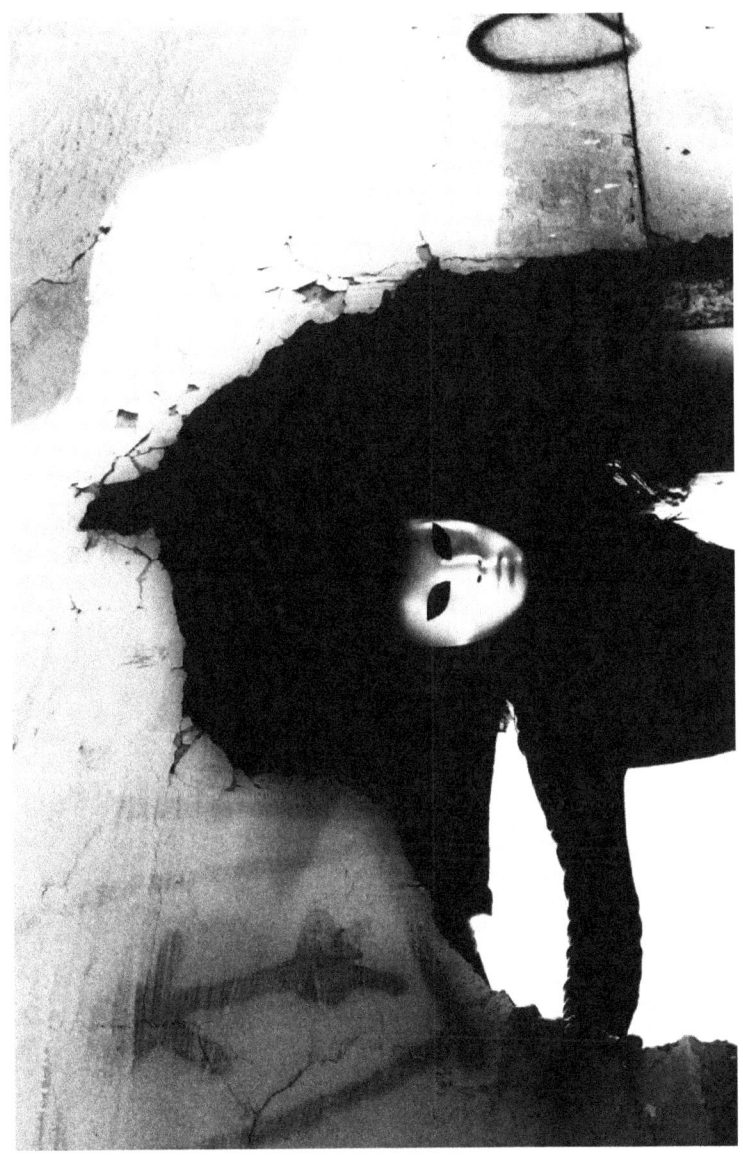

> Mi vuoi guidare in una nuova direzione e io verrò.
> Con te sarò ovunque al mondo!

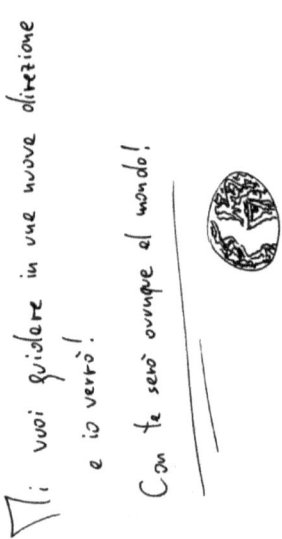

Lucas Amandi Parte II Maschere

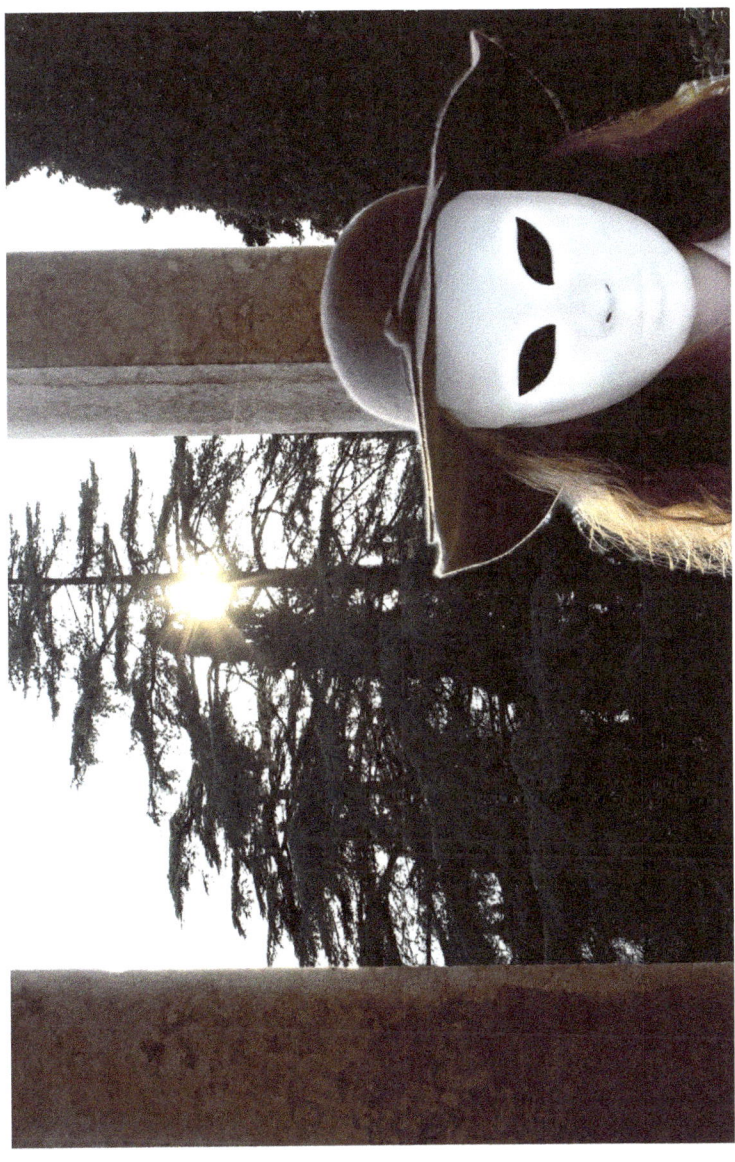

Portami alla luce!
"Le vedo! E' oltre gli alberi!"
"Corri! Non te le devi perdere!"

Sono qui con te.

Lucas Amandi Epilogo Fantasma

Lucas Amandi Epilogo Fantasma

Uno sguardo indietro e una speranza avanti.

Questo fanno i ricordi.

È a questo che servono i fantasmi.

Hanno partecipato:
Luca Adami, Julia Romagnoli, Stefano Altheeb

Copyright © 2016 Luca Adami, Lucas Amandi

Tutti i diritti riservati.

www.ingramcontent.com/pod-product-compliance
Lightning Source LLC
Chambersburg PA
CBHW072052230526
45479CB00010B/794